主 编 　 刘 铮

中国当代摄影图录：陈生平

© 蝴蝶效应 2018

项目策划：蝴蝶效应摄影艺术机构
学术顾问：栗宪庭、田霏宇、李振华、董冰峰、于　渺、阮义忠
　　　　　殷德俭、毛卫东、杨小彦、段煜婷、顾　铮、那日松
　　　　　李　媚、鲍利辉、晋永权、李　楠、朱　炯
项目统筹：张蔓蔓
设　　计：刘　宝

中国当代摄影图录

主编 / 刘铮

CHEN SHENGPING 陈生平

浙江摄影出版社

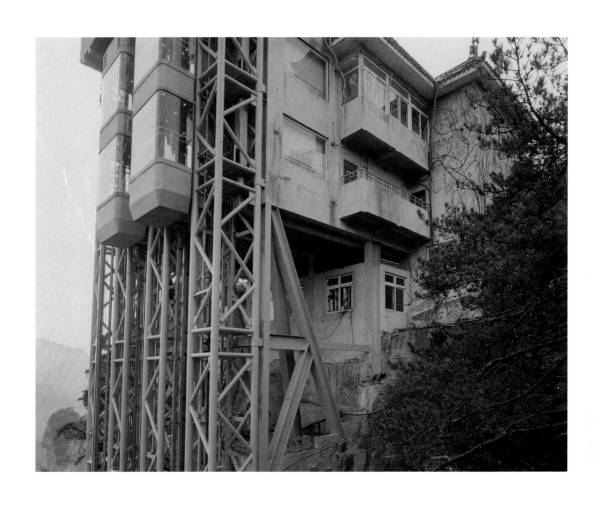

《天梯》系列　德国 RANGGER 国际电梯公司的动力设备就隐藏在钢结构后面的主机房内，2018.2

目　录

四索一梯
——拍摄大自然的人化

文 / 朱馨芽

　　自 2009 年以来，陈生平一直致力于以摄影的方式见证大众旅游对位于湖南张家界市的武陵源风景名胜区所造成的巨大变化。为了拍摄该变化的过程，他并没有去关心由戴着麦克风、年轻靓丽的导游所引导的大型旅游团，也没有去关注当地特有的两百米高的石英砂岩石柱，以及在《阿凡达》电影中作为外景拍摄地的峰林或是其他被列入联合国教科文组织"世界自然遗产名录"的景点的独有环境。相反，他选择了隐匿观察者的幕后身份与姿态，将其分析的重点放在为实现大量快速旅游而创建的服务体系上。他特别关注被构建植入山中的快捷交通线问题：通过建筑密集的立体网架支柱和浑圆的金属缆线，登山快捷交通线使游客能够避免攀爬山峦的乏力，便捷快速地进入令人瞩目和惊叹的景观环境中。

　　《四索一梯》的专题系列是摄影师拍摄更广泛的"遗产"项目的一部分，是陈生平摄影创作的一个大型图片主题。他关注的重点是拍摄者自身与出生成长的自然环境之间的互动关系，以及这些景观空间是如何遭受到人为意志的干预与改造的。《四索一梯》的影像叙述由五个部分组成，每个部分都专门描述一条旅游快捷交通线的细节。整体系列分为两个庞大主题的分析：自然与机器之间的关系和冲突（拍摄对象包括简称"天索"的天子山客运索道，简称"鹞索"的鹞子寨客运索道，简称"天梯"的百龙天梯）以及人跟工作之间的联系（拍摄对象包括简称"杨索"的杨家界客运索道和简称"黄索"的黄石寨客运索道）。

　　索道"天索"建造于 1996 年，陈生平将其拍摄重点放在了 2015 年提升质量的工程改造工作上。这组照片中，人儿乎完全缺失，而是充满着拆迁废墟上重建的建筑物、雾中凹陷的新空间、湖南独有的绿树成荫的山脊景观中被人为分割改造的一块块凸凹的水泥台建筑阶梯和一排排延伸的索道缆线钢架。影像整体传达出一种斗争、对峙、冲突的核心概念。这种矛盾冲突同时表现为两个元素：一方面是面临拆除、已经被淘汰的无用建筑，另一方面是人类作为自然改造者存在的蛮力。除了拍摄废墟之外，镜头随即又移动到准备迎接快餐式旅游的游客的新建筑上，加以强调和表现闪闪发光、装饰一新的建筑与废墟之间形成的强烈的对立感。这种可以容纳大量游客的快速旅游运载和疏导方式，对于一个直到 1995 年前都没有贯通索道的地区几乎是难以想象的。表现超现实空间与充斥着一堆一堆废墟的图像传达出莫名的孤独感和空白感，而人类面对大自然所包含的畏惧与情感的矛盾冲突也传达出一种异化的感受。

　　在大众旅游进入张家界之前，人们并没有设想索道这种现代设备所带来的便捷与舒适感。当时的旅行者会带着切身体验景观的欲望徒步攀爬，跟今天不同，他们去参观武陵源的目的并不仅仅限于拍照和到此一游。1980 年代的那种过去时的旅行方式中，当地景点的摄影师陈生平为游客留下唯一能够保持对该经验记忆的物质品——游客纪念照。那个时代，游客需要

大量的时间攀登山峰，或沿途观察非凡自然景观的真实体验。在大约三十年的时间里，这个地方直接体验的价值感已经有所下降，旅游消费者更多看到的是该景点标志商业化的形象。如今超量的游客在参观武陵源风景区期间，所看到的一切几乎不是直接用眼睛，而是通过相机镜头以及智能手机或是各种影像采集设备的屏幕。可以说，这种科技影像媒介完全改变了我们对待和观看景观环境的思维方式。甚至在参观任何景点时，游客不仅仅欣赏风景，更主要的是找出合适的拍摄位置、姿态和角度。这样的行为导致世界独有的美妙景观变成了单调乏味的留影背景，从而使我们的自娱行为和我们所看到的屏幕变成了体验景观的主角。

德国哲学家 Günter Anders（1902—1992）在撰写的《人已经过时了 I：关于第二次工业革命时代中的灵魂的思考》中反思当代人跟科技的关系状况。在 1956 年出版的文本中，哲学家谈到，"（相机作为）一种工具，通过这种工具，他们如果感受到某一个事物的过分美丽或独特性对他们的刺激太大了，可以立即把独特的东西转换成'插图的主题'，这使他们能够将每一个过于独特的事物转换成普遍可复制的事物"，也就是把独一无二的事物变成几乎无法区分的无限系列图像中的一张。

游客在进入武陵源参观的时候，在自我的想象中，已经对武陵源带有一种固化与刻板的系列化印象。这种印象大多由令人惊叹和引人入胜的带有冲击性的发表在报纸和杂志上的图片，或是像《阿凡达》那样的国际电影成功创造的，也包括影响力强大的网络社交媒体借由图片传播的力量而建造出来的。这种由大众媒介传播的刻板印象在旅游者的头脑中唤起了精确的知觉欲望，导致旅游者不再是他们从未见过的景观发现者，而仅仅是由一些以前的游客所创造的影像复制的消费者，同时也是与前面的版本几乎相同的副本创建者。

并非巧合的是到了 1990 年代，当摄影机已经开始泛滥并成为观光者游览活动的必需品时，陈生平不得不放弃拍摄纪念照的工作——到目前为止这种职业几乎从旅游景点中消失，由游客手中的智能手机和数码相机取而代之。手机和相机通过镜头创造出一个被认为是现实的复制样品，让游客获得拥有美丽景观环境的虚幻感。在拥有了标准化的图像之后，参观者因为获得了一张照片而感到旅游行为更加丰富，从而获得更大的满足。拍摄下的影像具有它自己的属性：与保持独特性和不可重复性的拍摄主题不同，相机里保存的影像可以进行无限复制。游客的目的不是获得一种体验，而是回到家之后可以拥有一个形象记忆，并且可以与朋友分享他们认为很特别的图片。然而实际上，这是特别为所有旅游消费者精心准备和包装好的"高速影像"消费，是便于让他们获得一种暂时满足感的购物品。

陈生平的摄影重点思考全球经济的一体化和消费社会的快速旅游模式给环境所带来的巨大变化。在摆脱商品化的标准形象的同时，他拒绝数码相机的飞快速度，而总是依靠传统的大画幅胶片相机的物质性和暗房工作的缓慢过程。这种方式允许摄影师的观念和手工完全控制与引导整个从拍摄直到在相纸上投影放大的过程，而并不需要进行屏幕或计算机的调整置换。在影像需要通过网络宣传的时候，他的底片才会被扫描成数字文件；这种数字化的文件跟暗房放大的原作保持一定的距离，主要在传播过程中发挥作用。

《四索一梯》的第二部分《杨索》再现建造索道的核心力量，也就是参与的建设者们。在这一组照片中，陈生平把注意力转到跟他一样组成那一片土地生命力量的人物上。在构图中心再现的一部分人实际上也是使该地区发生根本转变的参与者，一部分人是为了这种转变牺

牺牲了土地空间的被拆迁者，他们与陈生平一样也是保存该地区过去记忆的原住民。影像展现的是不愿意为大量游客的到来提供更大的空间而被动迁离故土家园搬到其他栖息地的当地居民，以及项目的运营经理、负责工程的工程师、确保设备的设施符合环境气场与风俗的风水专家等。这些角色所处的共同背景是工作的场所。

现代工作系统和摄影机制之间的联系体现了当代人的思维，特别是在工业化水平高的国家。机器的优势，工厂的专属工作环境设置的装配线，也就是追求在最短的工效时间内，以最少的工作能耗获得最大的生产效益的系统和思维方式，已经进入人类生活的各个层面，从体育到旅游、从科学到艺术，在每个领域插入典型的工业生产模式的连续性思维。而在记录现实的方面，最具有代表性的就是用照相"机器"采集影像。

《鹞索》重点关注了项目报建前期的工作主题，影像主要集中表现国家地理坐标系的引入，前期索道的上下站房以及各支架点的选点、地质、地勘及其为环境评估所做的工作，这些工作的间接目的是保证大量游客参观的安全。摄影师本人参与该项目的身份不仅仅是记录者，同时也是负责人。实际上项目经过了许多次论证及报批，然而最终未获建设部批准。

陈生平对武陵源大众旅游业的蓬勃发展并不抱有绝对谴责的态度。因为除了部分原始环境被破坏和该地区的宁静被打破之外，大量游客的到来也给1978年前还处于封闭的地区带来了经济高速发展的优势。另外，陈生平本人作为从业者和负责人也参与了这些项目的一部分工作。因此，他的影像并不是从赞成或者反对这种现象的立场出发，而是关注于描述分析他自身参与项目工程的许多方面。他并不像景区其他从业者，只是享受经济成果，而不太关注环境的变化。他一直在这两种态度之间摇摆和犹豫，这种矛盾是他拍摄影像的原始出发点之一。

《黄索》关注改建第一条索道的工人、工程师、运输人员、厨师、值班警察和经理父子，甚至是准备检票的验票人和游客。拍摄的背景是工作场景，经常选择拍摄的则是日常的生活场景，例如午餐、打牌和公司会议。陈生平有机会长期地进入这些私密的工作与生活场所，并且能够在这个空间内完全自由地拍摄，这证明了摄影师与那些参与索道改建的工作人员和受益者们具有亲密的联系。

这一因素与叙述的视觉结构，使得以客观再现现实为目的的纪实摄影总是受到主观因素的限制，例如摄影师的社会地位、他对拍摄主题的看法、使用的照相机类型，以及专门用于准备拍摄研究的时间等。这些因素使得摄影成为被摄影师思维所引导的媒介：摄影师有权力选择架构、光线和观念，排除或纳入某些现实中的元素。他不是在扮演一个能忠实地再现真相的机器的角色，而是在特定的焦点上以一种特许视角选择描绘出他所理解的现实与自我。

摄影师的镜头除了关注人们之外，还特意关心技术和现代建筑进入大自然后创造出来的几何形象。陈生平寻找把空间区分为几个层次的直线结构，从而构成图像。这些直线由地平线、钢铁架组合延伸排列的长线以及水泥的凹凸台柱勾勒出来，在景观空间当中形成三角形和不规则的形状。同样，图像的对角线也被各种金属管、容器的侧面、各种工具所强调。圆形的电线卷与带动索道运动的机器，传递出一种工业化建设与生产改造的环境冲突的气氛。

《天梯》关注的旅游快捷交通线是1999年建造的大型电梯。标示有"世界第一梯"的石碑和方形纸质框架方便游客拍摄到此一游式的纪念照。陈生平拍摄了引导大量游客排队等候的

地点，用方向指示牌把游客统一导向电梯入口的场景。期待和欢迎大量游客到来的宽阔房间，在影像中却没有出现任何人的身影，还有那些建筑中像镜子般整洁反光的走廊，这些都给影像观看者的内心造成了一种荒凉的错觉。代表全球经济一体化的国际快餐厅的广告引导着游客在饮食方面选择跟快速旅游同样的消费方式，也就是选择最快捷省时，但不一定是质量最好的休闲游览方式。为了强调百龙天梯跟周边的自然环境所形成的强烈对比，摄影师从上下左右不同的角度拍摄了超高的金属构件，他的影像视角尤其强调和表现了自然的山体石柱和金属结构之间所形成的视觉矛盾和冲突。

通过这一系列照片，陈生平向自己和观众展现出像联合国教育科学与文化组织类似的国际组织在促进旅游业和保护所涉自然或历史遗址方面所发挥的作用：一方面，旅游开发与建立旅游业相关服务的地方民众经济收入的增长，促进了该地区的经济快速发展；另一个方面，这一发展并没有伴随着更加有效的环境保护政策，这可能会导致该地区某些环境与气候的恶化，并给当地居民的生活方式带来根本的改变。特别是张家界，在超量游客突然侵入自然环境的情况下，当地土家族人的生活受到了影响，他们不得不为旅游业的高速发展提供更多的空间。

陈生平摄影的独创性在于他并不专注于不同媒介之间不断地复制美丽的风景区景观，而是把能够生产无数副本的一台影像机器转化成关注和探究整个张家界武陵源旅游大众化消费现象背后的成因与动能。这样的影像创作使得照相机成了一个缓冲的媒介，他的价值是基于对人生经历的敏感而直接的经验和几十年以来积累的视觉历练，而不是基于占据特殊地点便利的优势。所以，他于心之境创造出的影像与他人为旅游消费者和形象宣传所特别设计安排的影像就有了很大的区别。

2018 年 2 月 20 日　南宁

《天索》系列

　　"天索"是天子山客运索道的简称，该项目位于中国的世界自然遗产地——武陵源。它是武陵源景区的第二条快捷交通线，由香港安达国际有限公司于1996年6月投资建设。出于需要，该索道于2015年进行了提质升级。提质后速度每秒6米，运力每小时2800人。

营运中的轿厢，2014.9

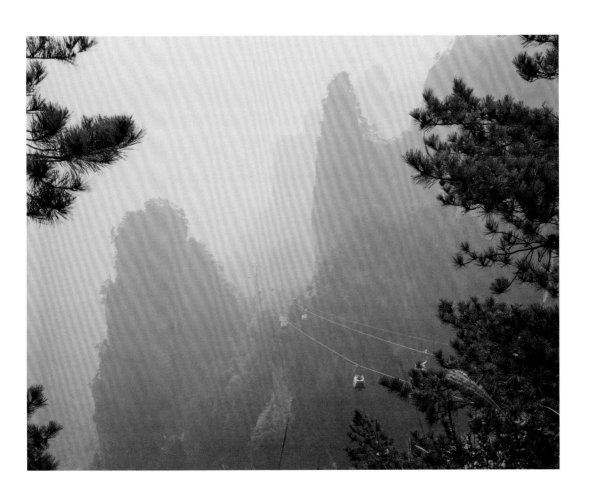

下站廊道第二段，2014.9

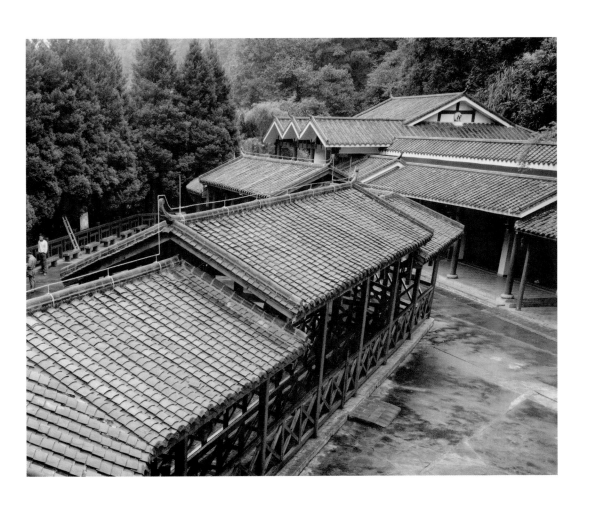

下站廊道第一段，2014.9

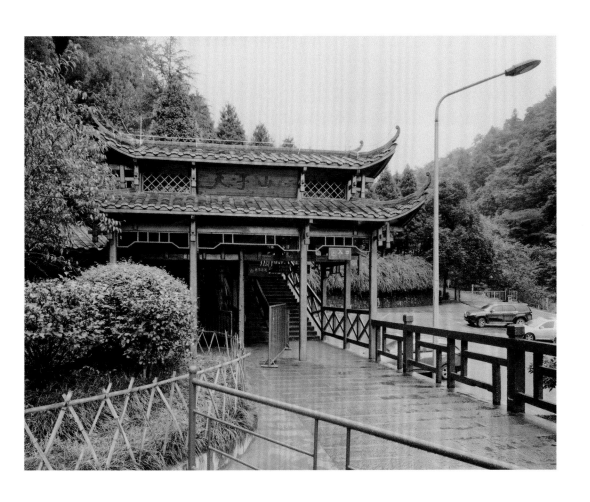

下站站房，2014.9

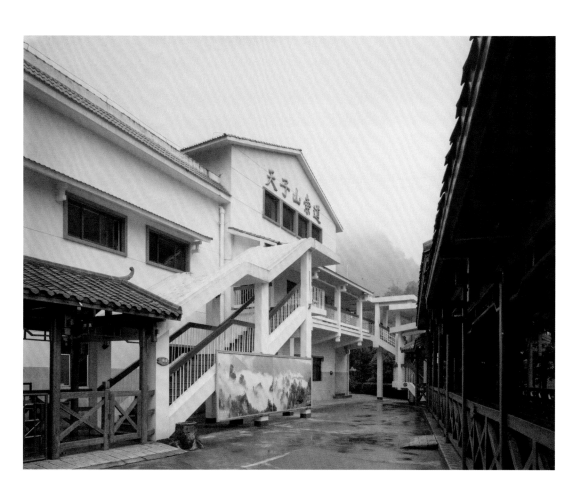

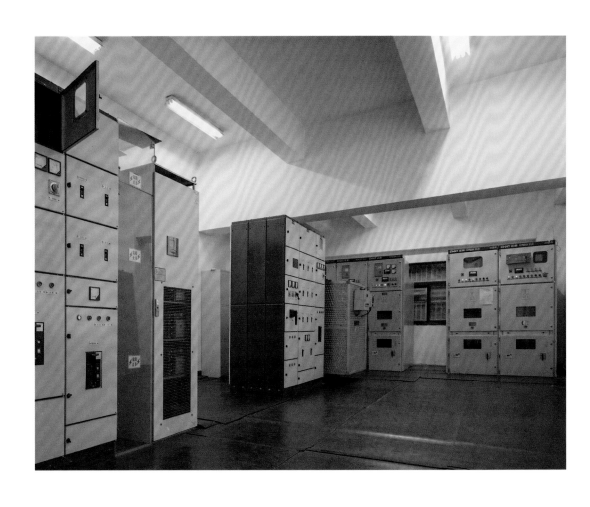

下站主配电房，2014.9

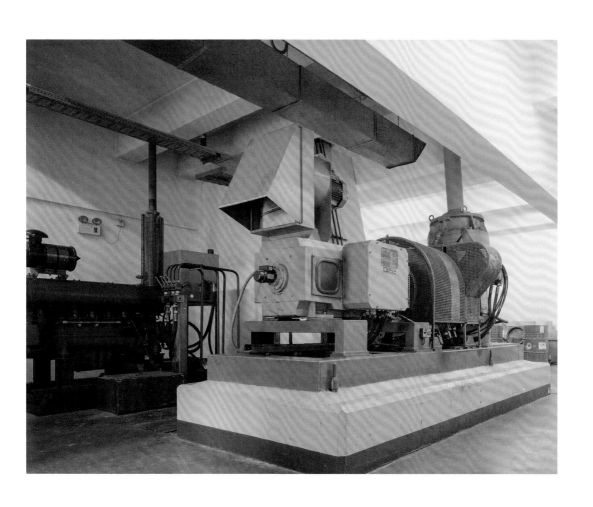

驱动室里奥地利 Doppelmayr 公司的电机、减速箱及德国产备用柴油机，2014.9

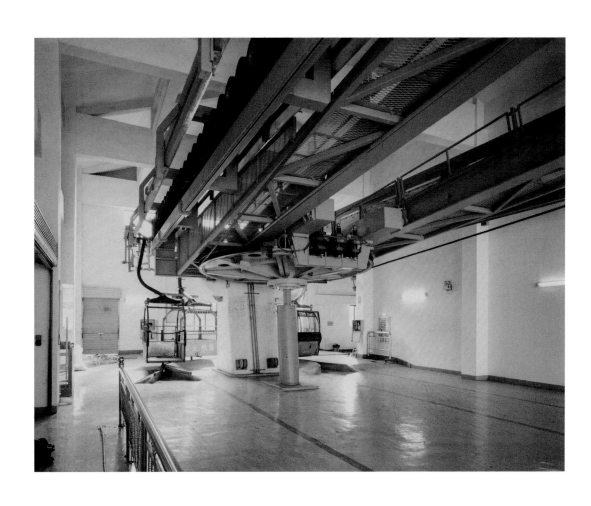

下站站房索道轿厢全部拆除后，检修用的工作吊篮仍然用来运输工地所需物资，2014.9

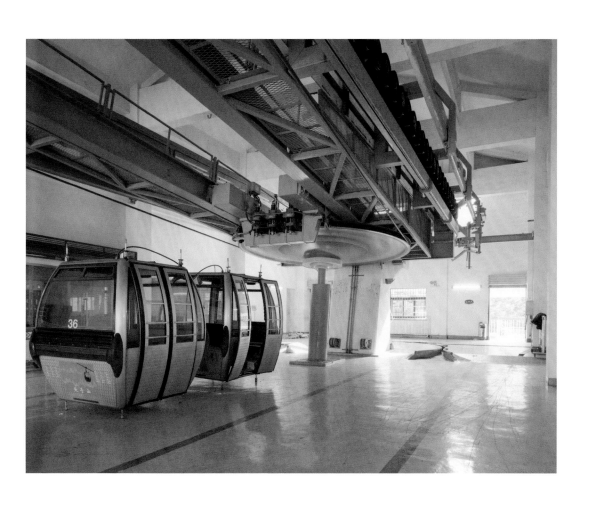

下站站房中的索道轿厢被部分拆除后，仍然在坚持运行，2014.9

上站站房索道轿厢被部分拆除后，巨大的迂回轮仍然在坚持运行，2014.9

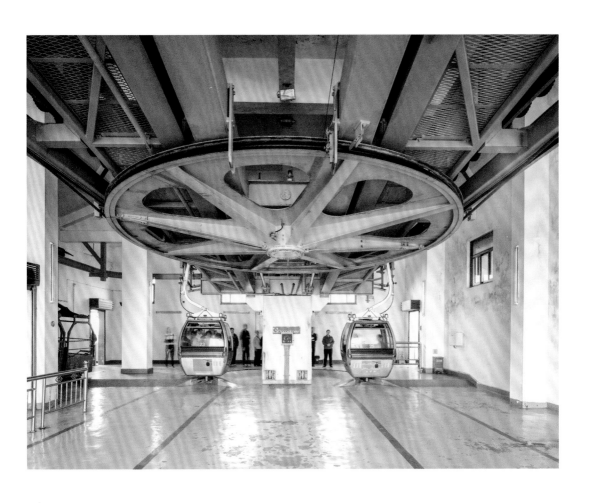

下站被肢解的支架与托索轮，2015.1

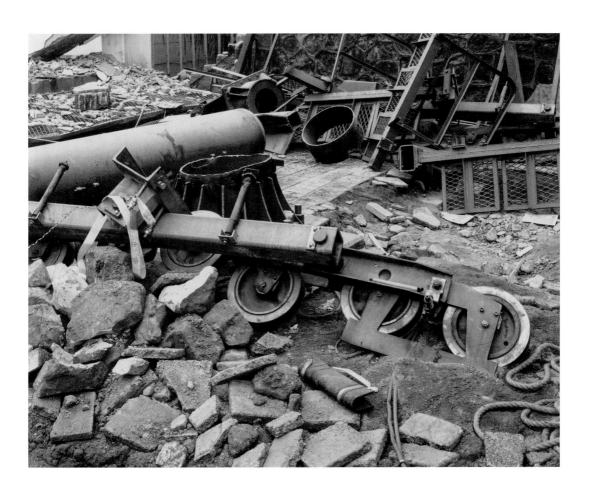

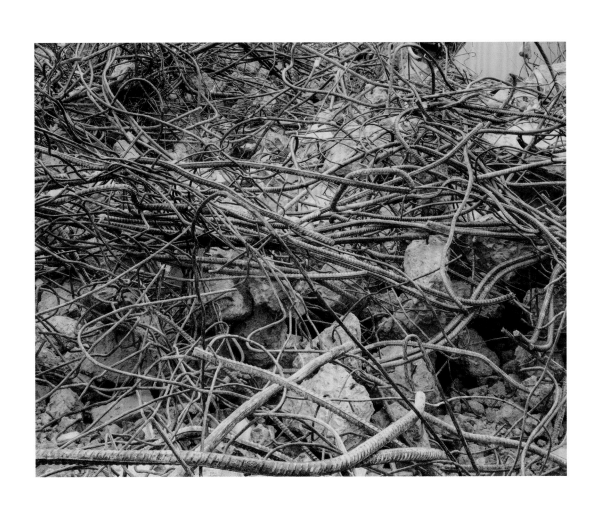

拆除下站站房后留下的部分钢筋，2015.1

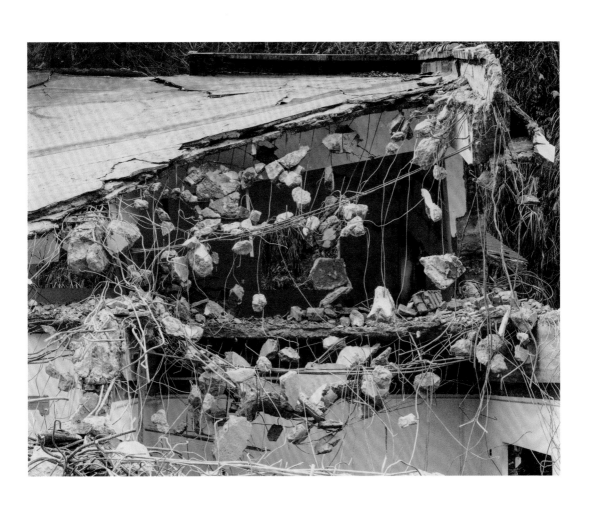

被拆除的下站站房，2014.12

正在拆除中的下站站房，2015.1

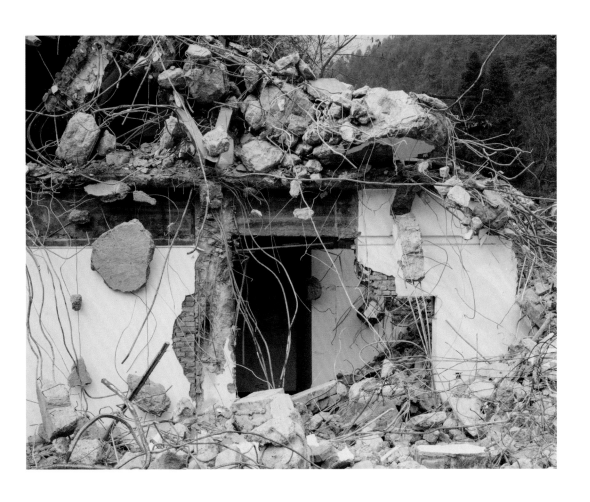

《杨索》系列

　　"杨索"是杨家界客运索道项目的简称, 该项目位于中国的世界自然遗产地——武陵源。它是该区域的第四条快捷交通线。在世界经济全球化的今天, 这个项目的主要工作人员是我这次关注的重点。我试图通过他们找到某种内在的联系。

被拟定为杨家界客运索道下站站房用地的箱子溪, 2009.9

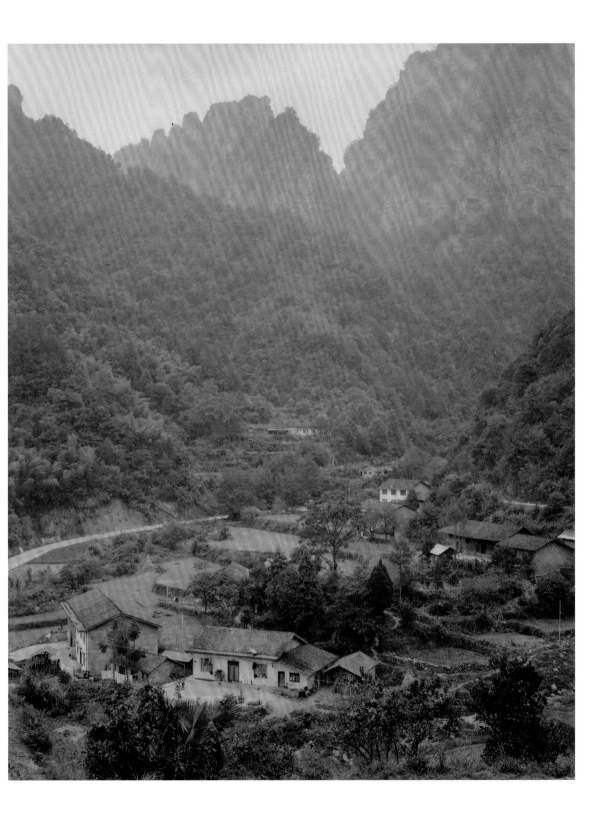

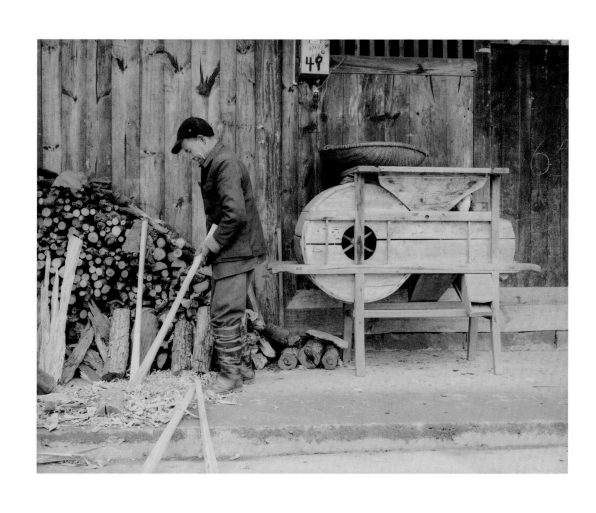

在即将搬迁的屋前制作农具的世居户陈月清，2011.3

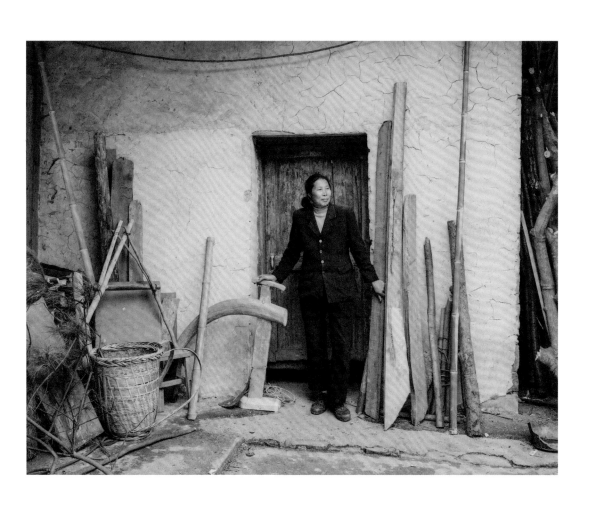

即将搬迁的世居户覃年英，2011.3

负责地勘的 405 地质队负责人米奇琳，2011.7

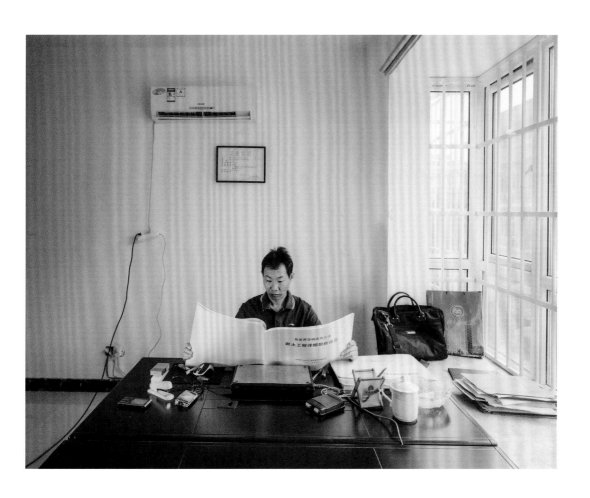

在项目开工前做法事祈福的风水师黄宏亮，2012.12

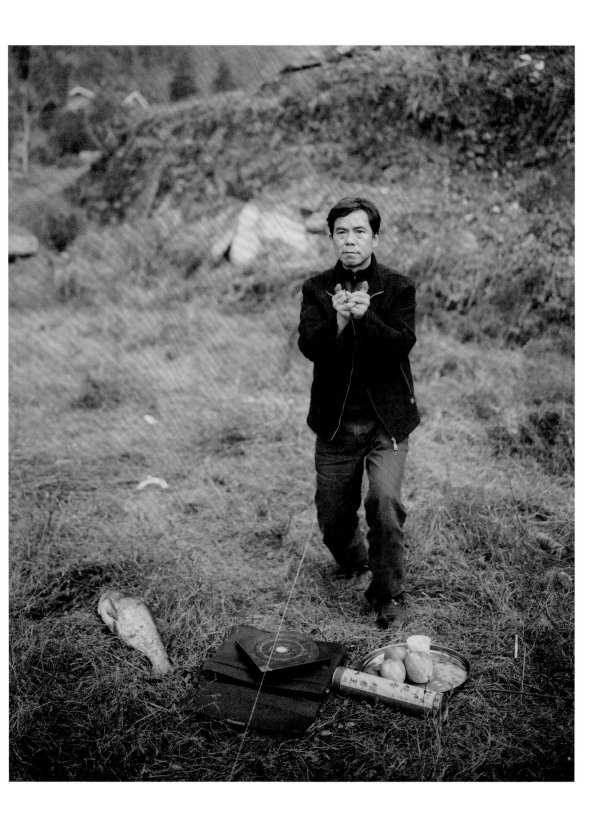

在划定的上站区域内，正在伐木的袁家界村民陈自爱，2012.12

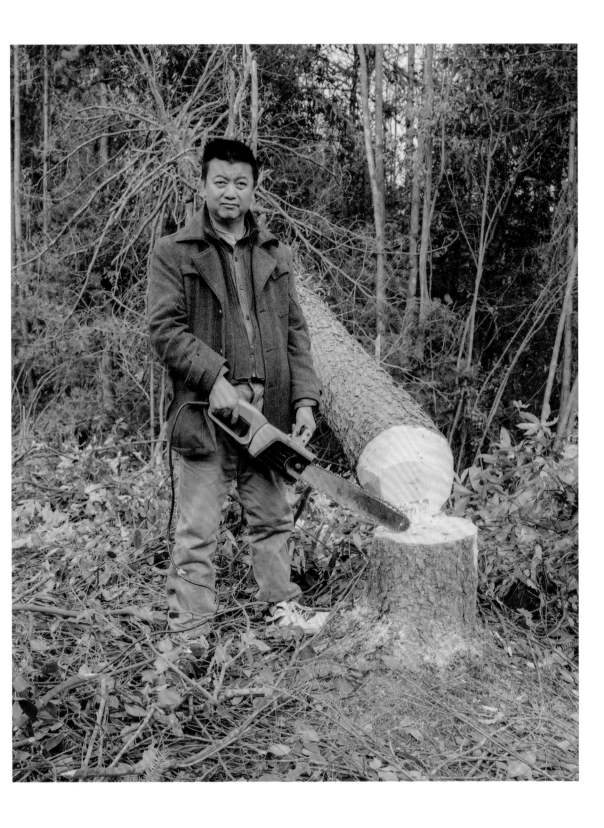

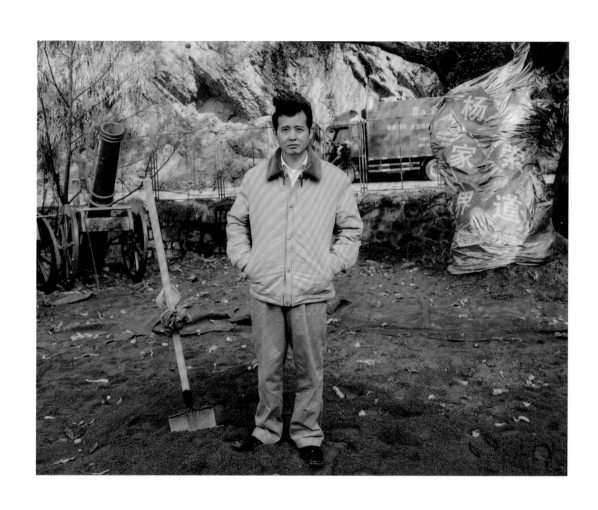

在开工典礼上的张家界经济发展投资集团有限公司总经理刘少龙，2012.12

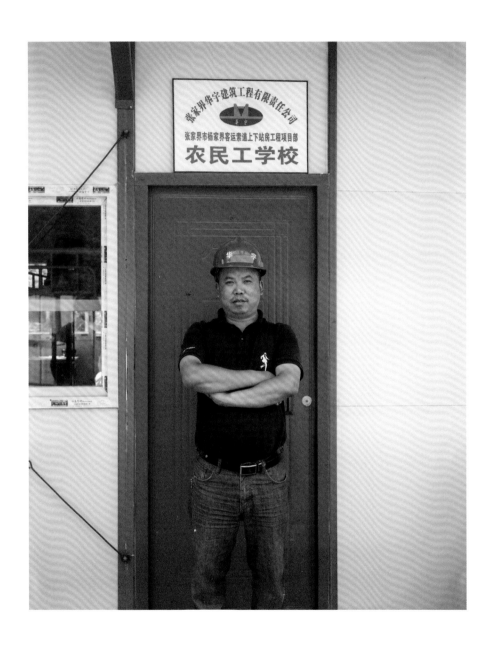

项目土建中标单位的现场负责人田志勇，2013.5

湖南和天监理公司的项目监理负责人宋立新，2013.7

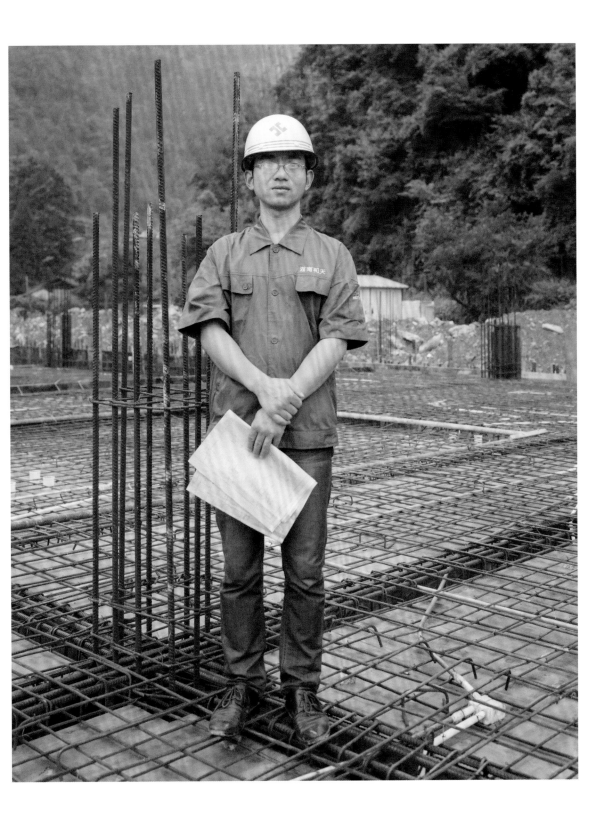

索道项目总设计师胡英禅，2013.9

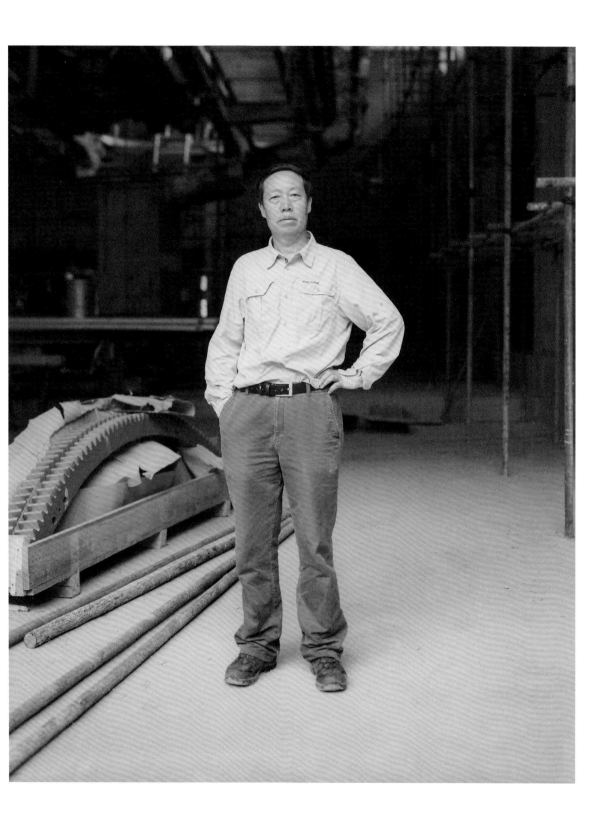

意大利工程师 Chris Tanvcud Ramivi, 2013.9

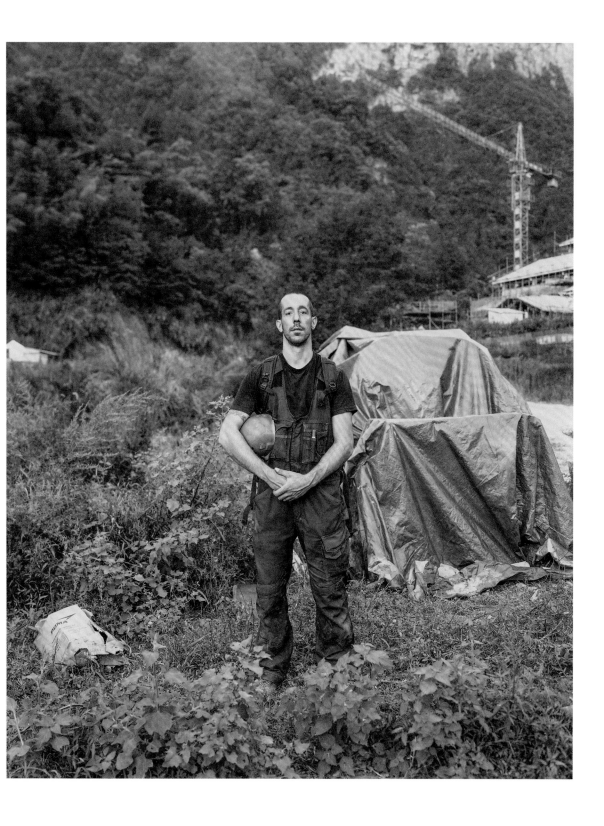

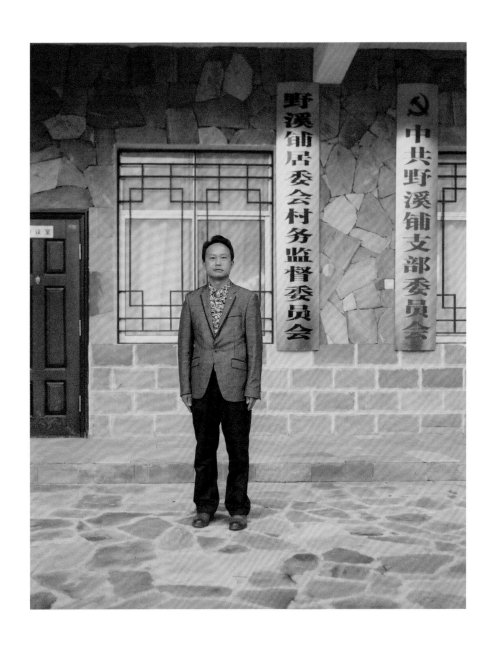

由项目部聘请，负责协助杨家界索道项目征地拆迁、安抚居民的野溪铺居委会主任向绪龙，2013.9

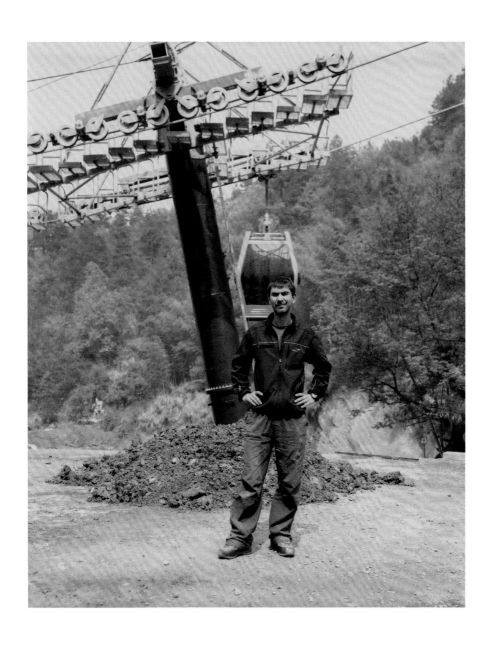

法国编程工程师 Sealv-yves Calmesane, 2014.4

法国 BUMAR 公司技术负责人、机械工程师 Christain Cwapelpt, 2014.4

在轿厢承重实验现场的法国 BUMAR 公司工程师 Michel Vlllaz, 2014.4

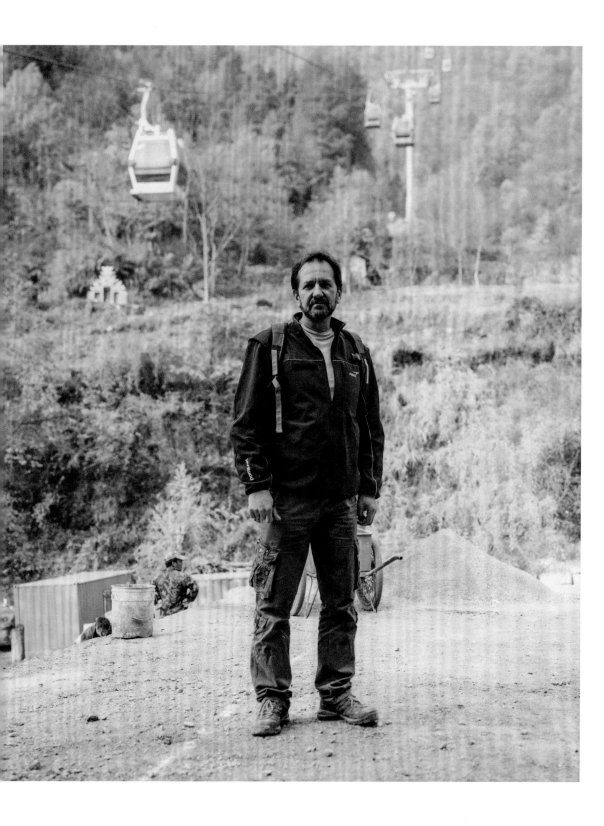

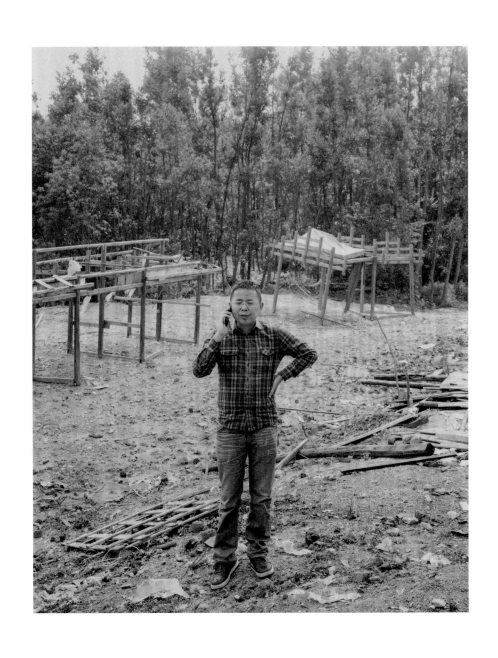

上站站房所在地袁家界管委会新任主任陈前进，2014.9

在上站现场视察工作的张家界市委特邀顾问、市正厅级干部、项目建设协调领导小组副组长陈初毅，2014.10

建设完工后的杨家界客运索道下站站房，2014.8

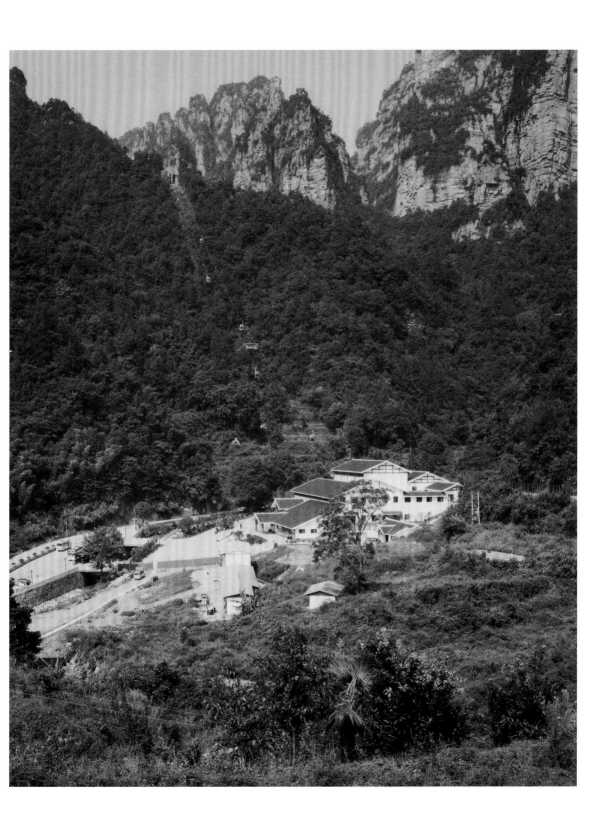

《黄索》系列

　　"黄索"是黄石寨客运索道的简称,该项目位于中国的世界自然遗产地——武陵源。它是武陵源景区的第一条快捷交通线,由张家界国家森林公园管理处与台湾瑞展国际有限公司于 1995 年 5 月合资建设。经营 14 年后, 在已有的几条快捷交通线中,"黄索"率先进行了提质升级。提质后速度每秒 6 米, 运力每小时 2100 人。作为股东方张家界国家森林公园管理处的一分子, 我拿起手中的相机记录了这一过程。

正在运营中的黄石寨客运索道下站售票房, 2009.8

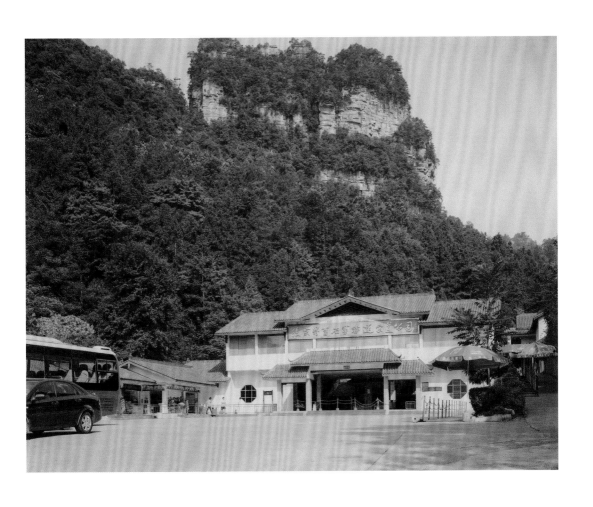

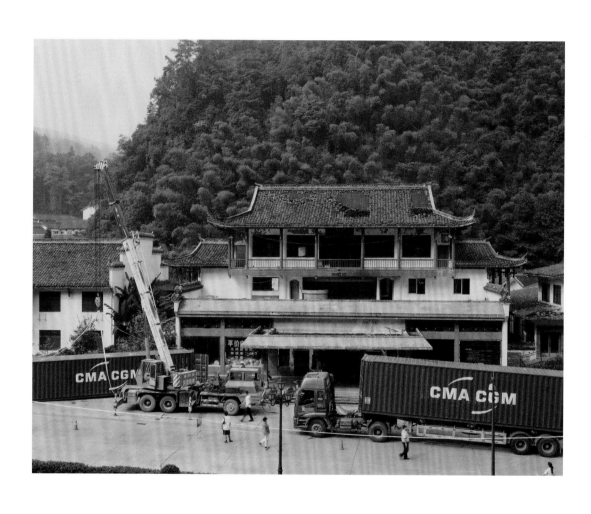

存放在张家界宾馆的设备，2009.8

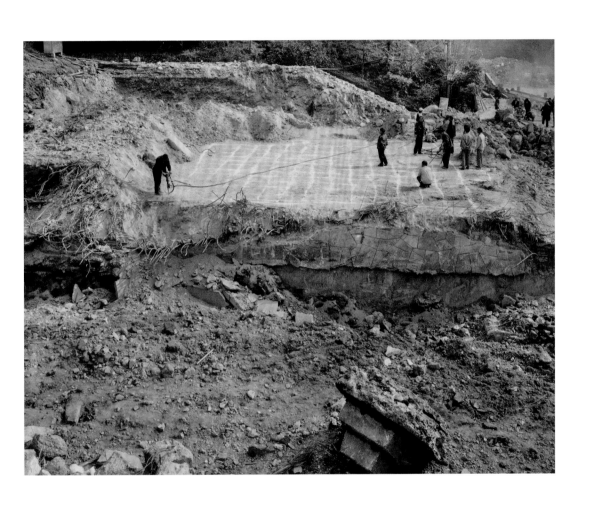

在拆除后的下站机房底座打炮眼的工人，2009.11

在工地上巡视的索道公司（台湾方）总经理张埔仁，2009.11

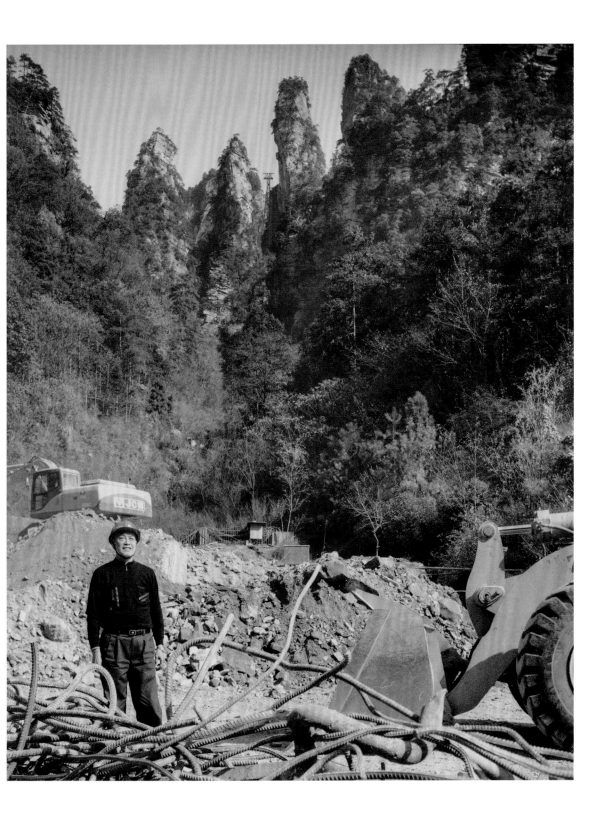

上站工地烤火取暖的安装工人，2009.12

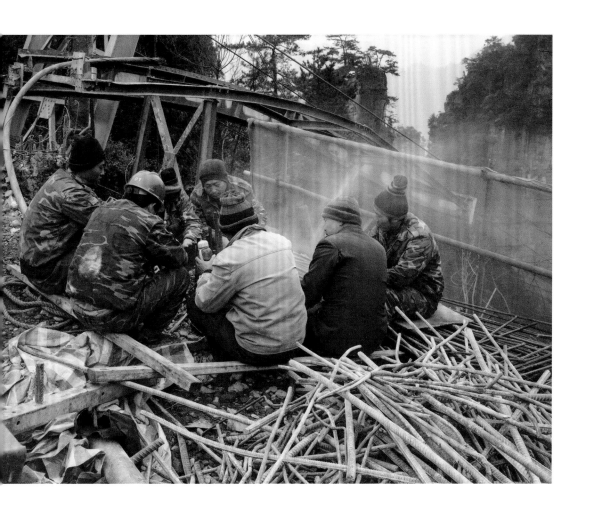

安装钢构件的两个工人，2009.12

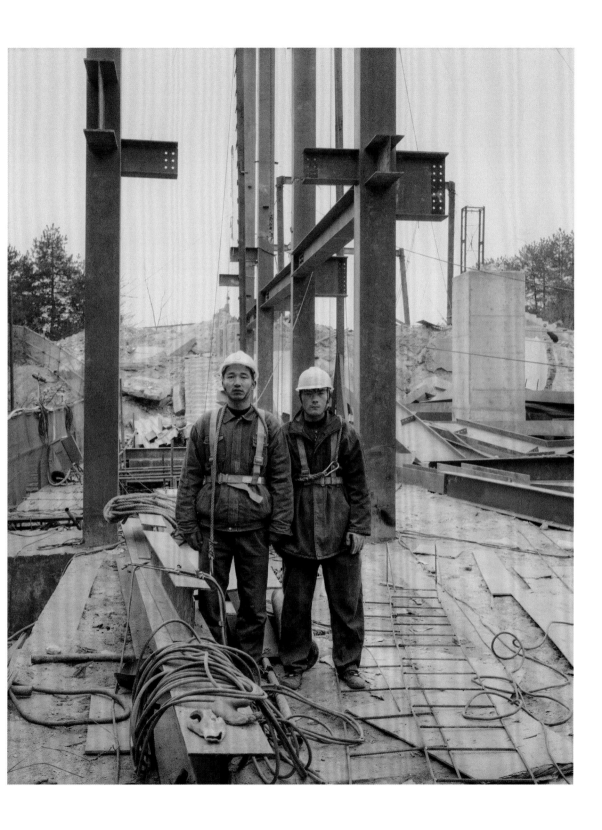

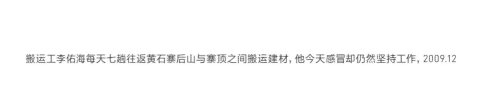

搬运工李佑海每天七趟往返黄石寨后山与寨顶之间搬运建材，他今天感冒却仍然坚持工作，2009.12

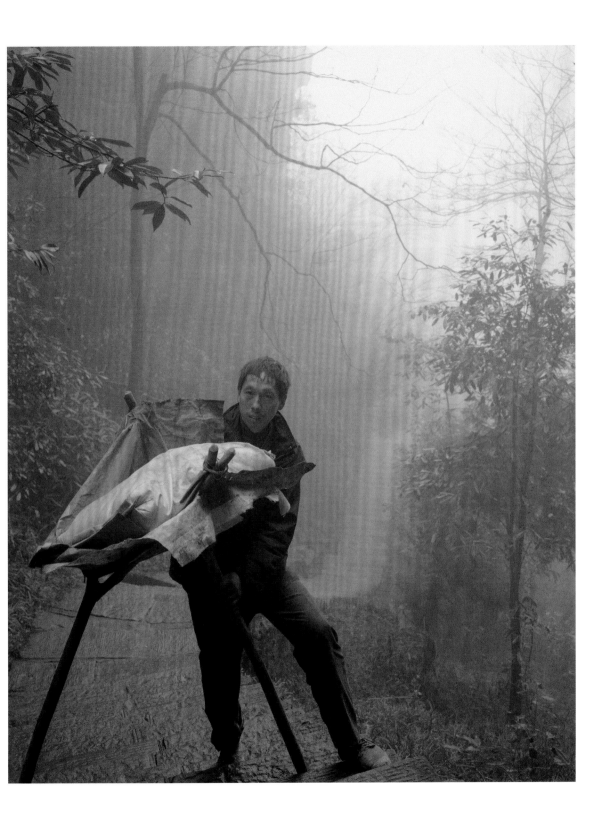

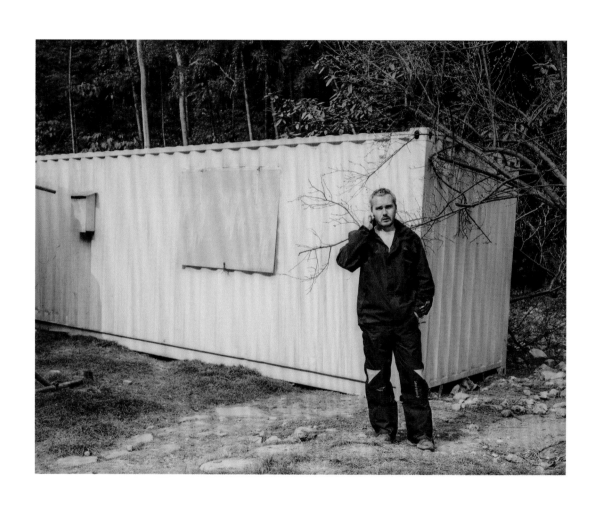

法国 POMA 公司生产方项目经理在他用集装箱制作的办公室前，2010.2

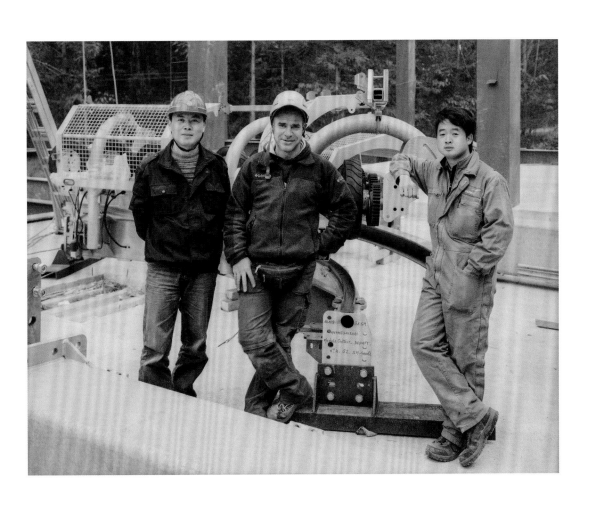

三个电气工程师：孙勇、斯蒂芬和韩小磊，2010.2

刚检查完驱动轮准备下来的索道工程师王春华，2010.3

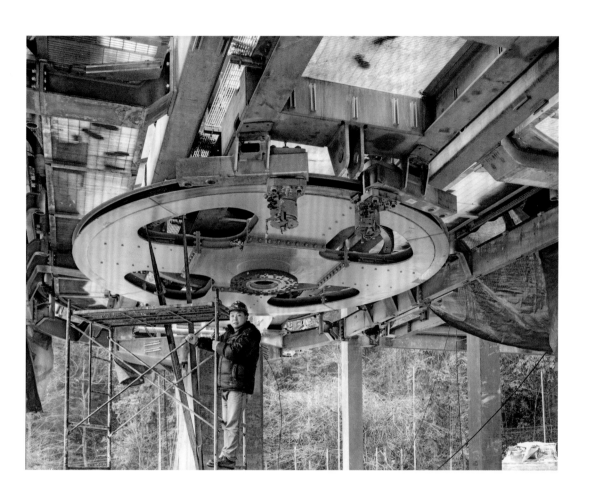

上站支架上的三个工人，2010.3

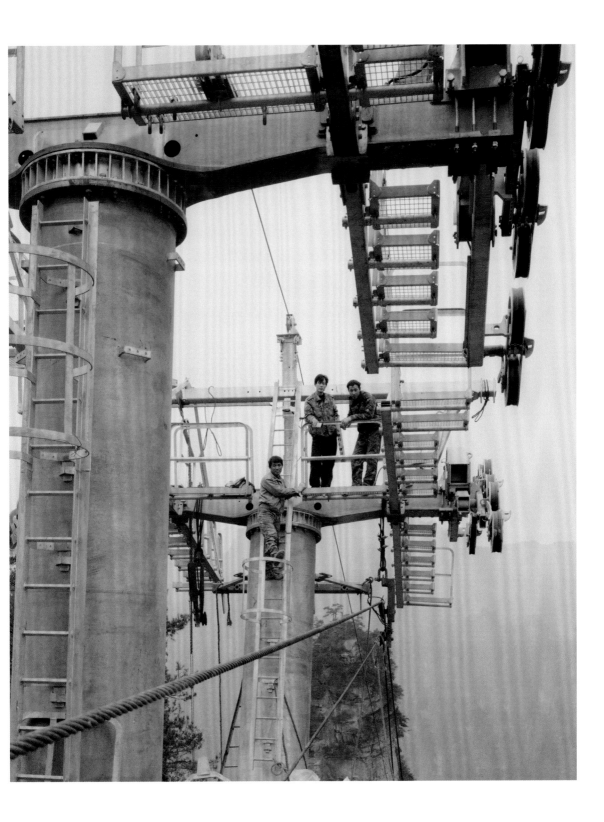

《天梯》系列

　　"天梯"是百龙天梯的简称,该项目位于中国的世界自然遗产地——武陵源。它是武陵源景区的第三条快捷交通线,由北京百龙绿色科技企业总公司与英国佛洛伊德有限公司于1999年9月合资兴建。垂直高差335米,运行高度326米,由154米的山体内竖井和172米的贴山钢结构井架组成,采用三台双层全暴露观光梯并列分体运行。它于2002年4月竣工并投入试运营。出于需要,该天梯于2015年进行了提质升级,提质后速度每秒5米,运力每小时6000人。

从下站仰望百龙天梯,2018.2

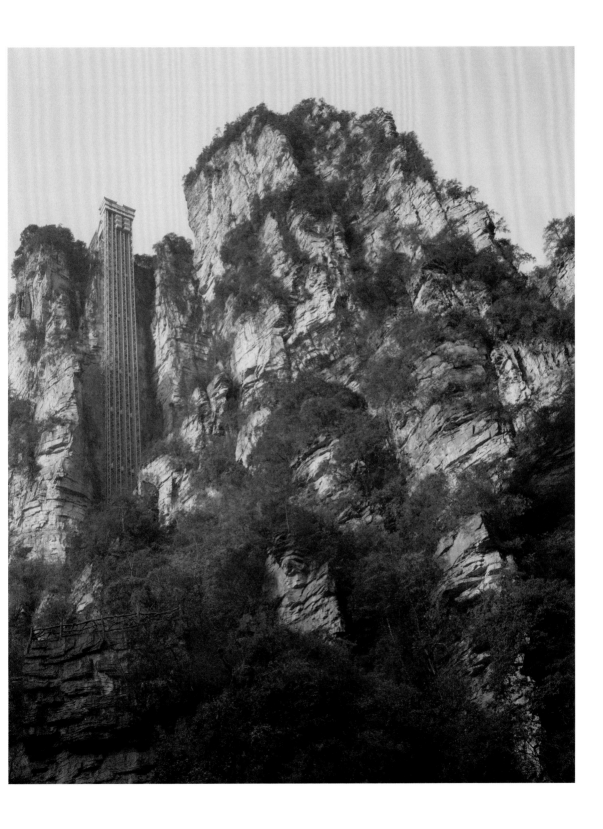

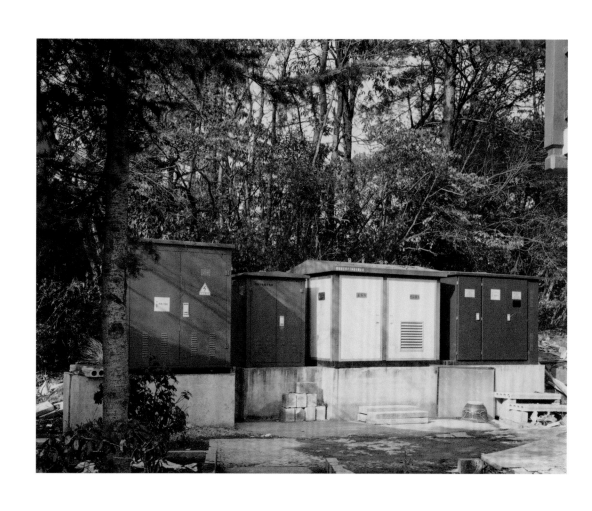

上站电力输送系统，2018.2

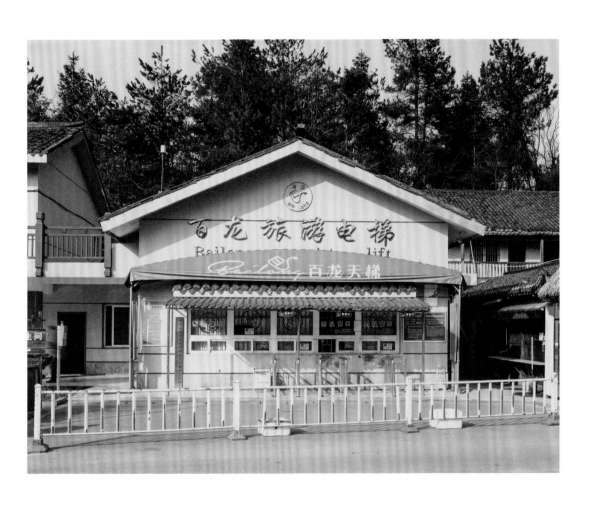

上站售票房，2018.2

下站警务室，2018.2

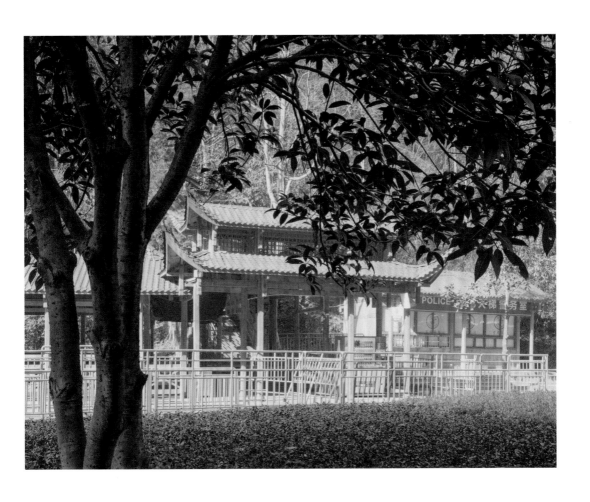

下站游客服务中心一角，2018.2

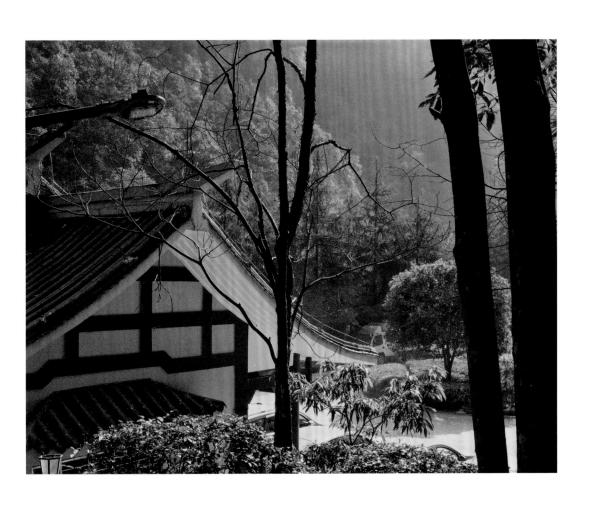

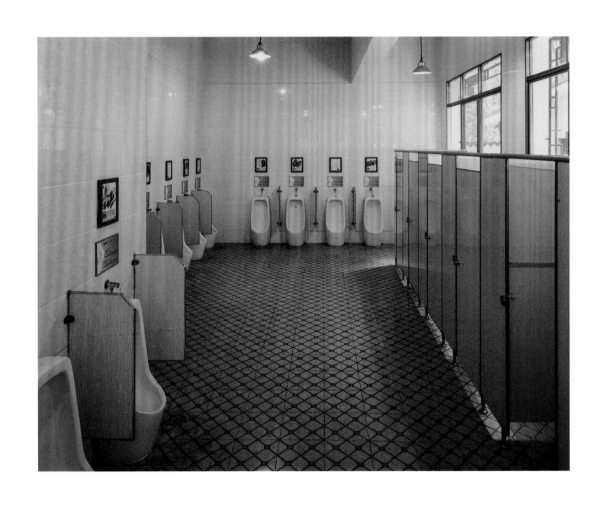

下站男厕所内部，2018.2

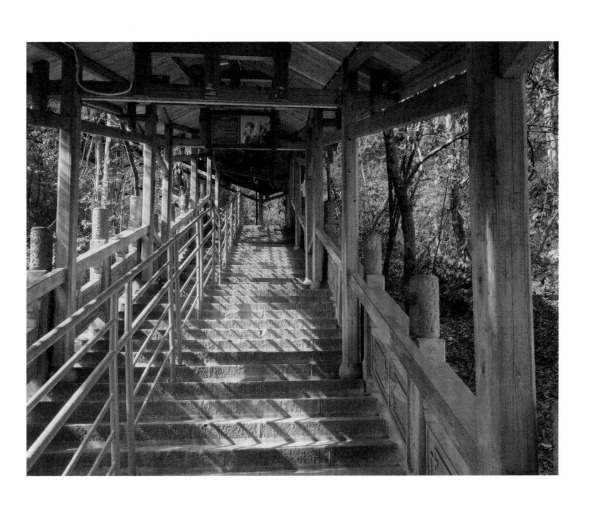

通往天梯下站的廊道, 2018.2

上站的篮球架，2018.2

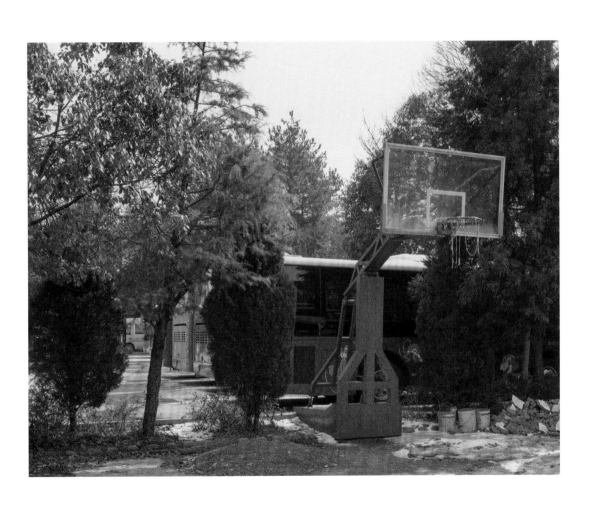

从下站站房二层出入口俯瞰一层出入口，2018.2

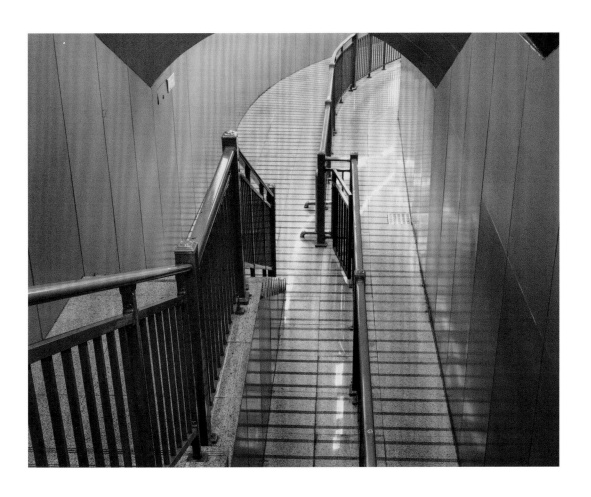

上站站房出入口，2018.2

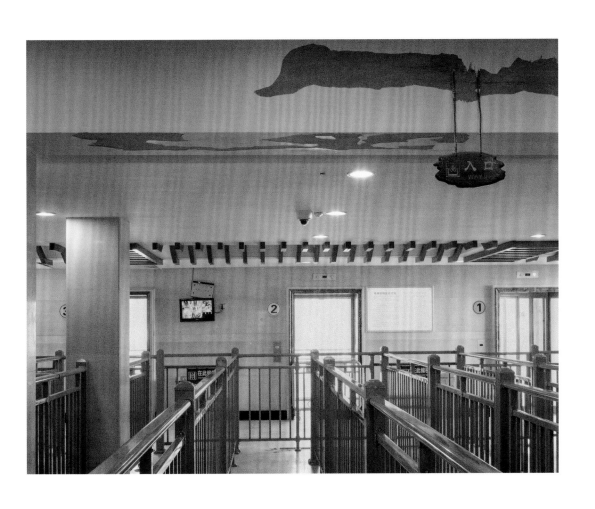

上站站房出入梯口，2018.2

天梯部分钢构件，2018.2

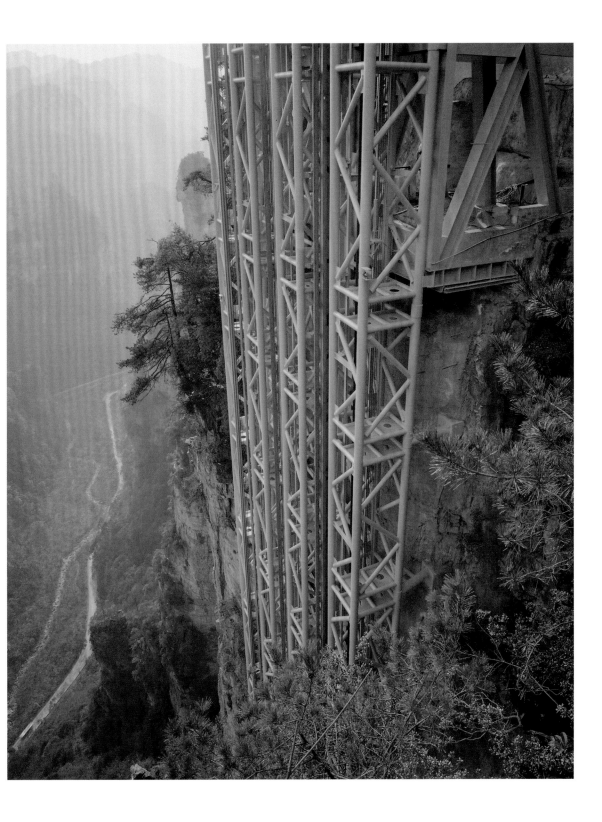

百龙天梯全貌，2018.2

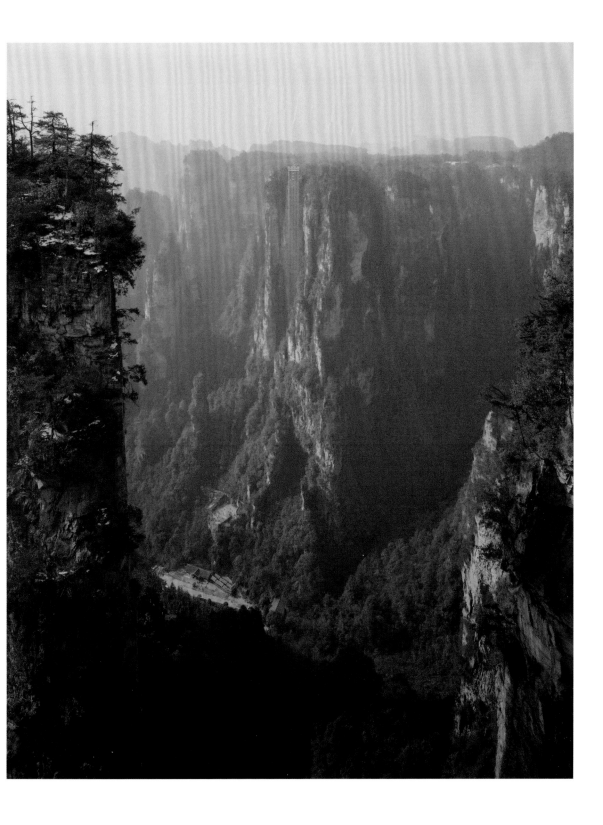

《鹞索》系列

　　"鹞索"是鹞子寨客运索道项目的简称，此项目是武陵源景区中拟建的第五条快捷交通线。鉴于杨家界客运索道取得的成功，张家界市政府于 2013 年要求张家界经济发展投资集团有限公司投资启动该项目。项目经过了许多次论证及报批，但未获建设部批准，最终流产。我作为鹞子寨客运索道项目前期工作的主要参与者与现场负责人，经历了太多……

第一次方案拟定的化旗峪下站站房选址 IV 1, 2013.8

第二次方案拟定的化旗峪下站站房选址 Ⅳ 4, 2013.8

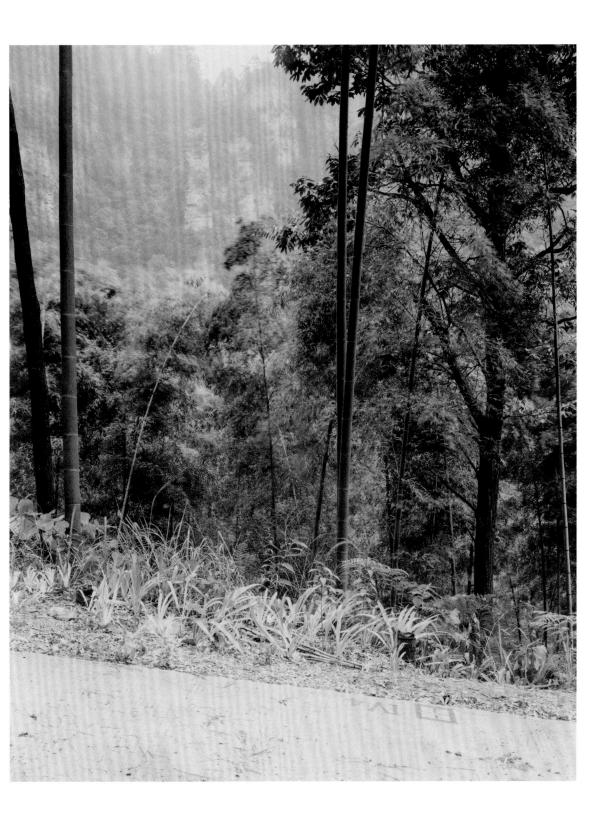

在拟定上站站房附近刚引入的国家坐标系，2013.9

在拟定上站站房附近刚引入的国家坐标系，2013.9

测绘点 IV 6，2013.12

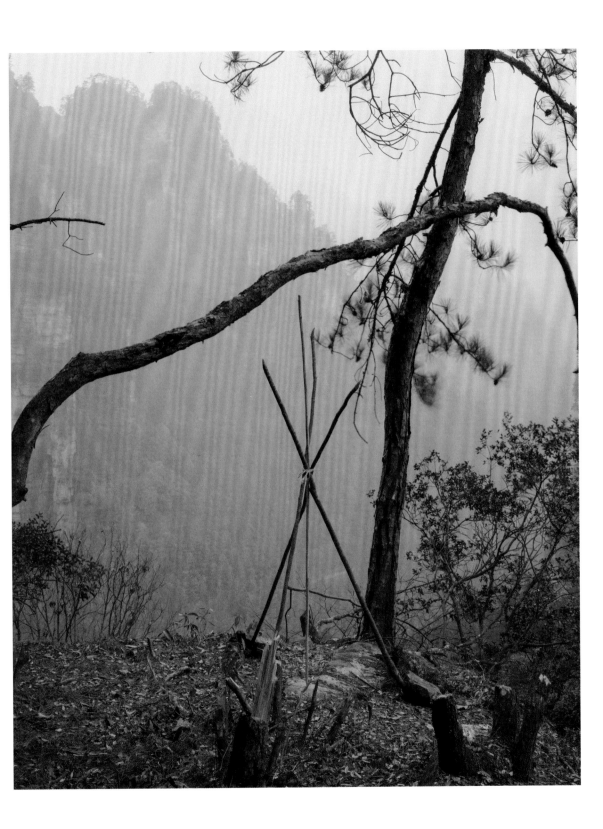

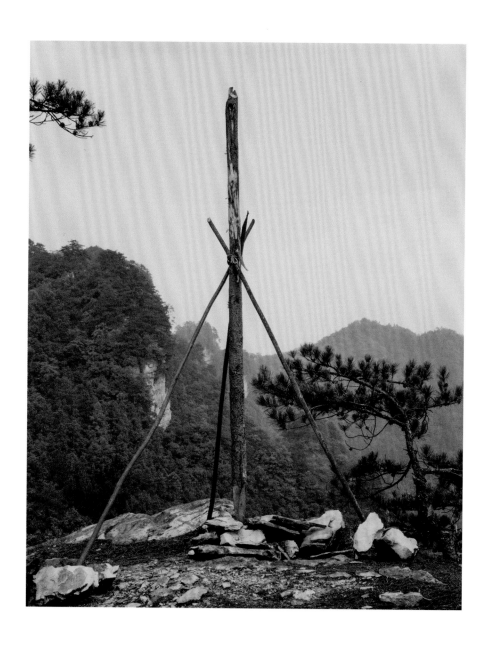

测绘点 IV 2, 2014.9

寒山冰剑景点处的鹞子寨索道项目测绘点 IV 3, 2013.8

假定 951 高程上的 152 测绘点，2014.9

为第二次方案拟定的化旗峪下站站房选址所做的地探，2013.9

为避免在黄石寨观景时看见索道而做的视觉实验，2013.11

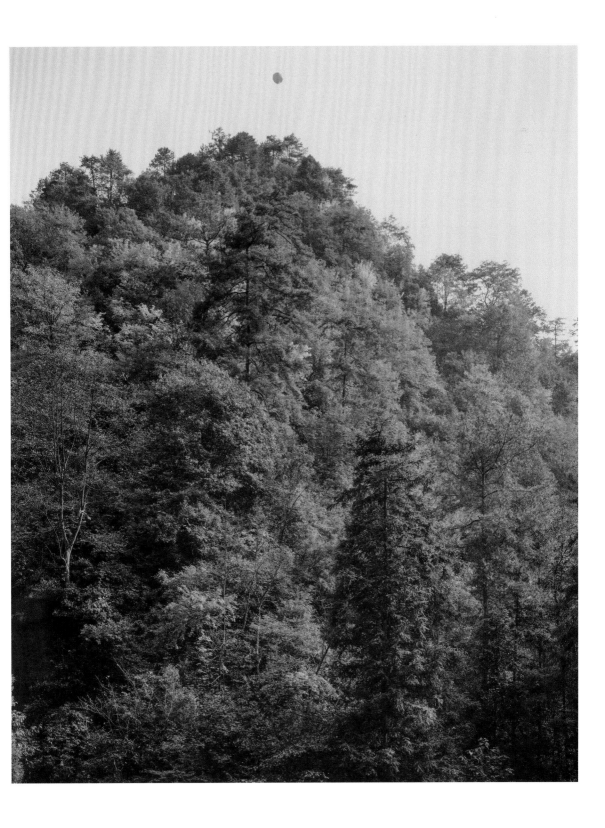

责任编辑：王思嘉
责任校对：高余朵
责任印制：朱圣学

图书在版编目（ＣＩＰ）数据

中国当代摄影图录 . 陈生平 / 刘铮主编 . -- 杭州：
浙江摄影出版社 , 2018.8

ISBN 978-7-5514-2229-1

Ⅰ . ①中… Ⅱ . ①刘… Ⅲ . ①摄影集–中国–现代
Ⅳ . ① J421

中国版本图书馆 CIP 数据核字 (2018) 第 133891 号

中国当代摄影图录

陈生平

刘　铮　主编

全国百佳图书出版单位
浙江摄影出版社出版发行
　　地址：杭州市体育场路 347 号
　　邮编：310006
　　电话：0571-85142991
　　网址：www.photo.zjcb.com
制版：浙江新华图文制作有限公司
印刷：浙江影天印业有限公司
开本：710mm×1000mm　1/16
印张：7
2018 年 8 月第 1 版　　2018 年 8 月第 1 次印刷
ISBN　978-7-5514-2229-1
定价：138.00 元